王鐸（1592～1652）

王鐸，字覺斯，又字覺之，號嵩樵、十樵、癡樵、雪山，別署烟潭漁叟；河南孟津人，故又稱「王孟津」。明萬曆二十年（1592）生於河南孟津雙槐里，出身詩書之家，曾祖、祖父、父親均爲知書寫字，臨習王羲之《聖教序》，十四歲開始讀書，家境逐漸貧寒，經常得到舅父陳具茨接濟，十六歲入庠就讀，十八歲與河北香河知縣馬從龍之女結婚，又常得岳父的周濟。天啓元年（1621）三十歲時中鄉舉，次年在京會試中進士，與倪元璐、黃道周同榜，同入翰林院爲庶吉士，三人交遊於此年，王鐸其時曾參與東林黨的政治改良。

天啓七年（1627），三十六歲時曾取道山東、杭州、嚴州、衢州入福建任考試官。崇禎元年（1628）則任翰林院侍讀，夏返孟津修居室「再芝園」，更名爲「擬山園」，黃道周爲《王覺斯初集》作序。崇禎六年（1633），四十二歲時任右春坊古諭德職，崇禎八年（1635）因與權臣溫體仁等明爭暗鬥，爲避禍自請調任南京翰林院，先返鄉，後至南京，消閒近一年。

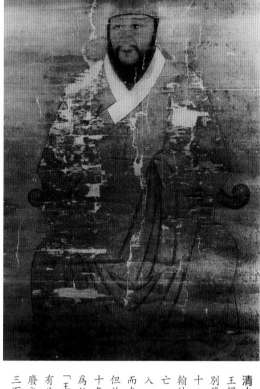

清人《王鐸畫像》

王鐸，字覺斯，號嵩樵、十樵、石樵，別署烟潭漁叟，河南孟津人。三十一歲時考中進士，曾官至南北翰林院總理、南京禮部尚書。明亡，降清，但未被重用，且被列入「貳臣傳」，因此行徑上銷頹而自暴自汙，放浪形骸於聲色。但於書藝方面，則用功甚深，數十年如一日，苦練不輟，終至成爲該時代的書法名家，被評爲「王覺斯人品頹喪，而作字居然有北宋大家之風，豈得以其人而廢之。」更被譽爲「工力精刻，三百年一人也。」（洪）

崇禎十年（1637），四十六歲時返京，崇禎十一年（1638），晉少詹事，任禮部右侍郎、教習館員，他面對內憂外患的政局，曾多次直言上疏，如七月繼黃道周上書，重申「邊不可撫」之議，險遭廷杖；秋講日，進講《中庸·唯天下至聖章》時，指出朝廷暴政害民：「力言加派，賦外加賦，白骨滿野，敲骨剝髓，民不堪命，有司驅民爲賊，室家離散，天下大亂，致太平無日。」又遭到崇禎皇帝的切責。年底乞歸省親回故里，次年十二月返京，任南北翰林院總理，崇禎十三年（1640）任南京禮部尚書。崇禎十七年（1644年）二月，李自成攻入北京，崇禎帝自縊明亡，時王鐸寓居南方，投奔福王朱由崧在南京建立的南明弘光朝廷，入閣爲次輔，任東閣大學士，加太子少保、戶部尚書、文淵閣大學士、中書舍人，他也曾獻策上書「目前急需三款以乞敕行求濟時艱事疏」和「爲中州死難諸臣書」。清順治二年（1645年），史可法在揚州失利，福王逃至蕪湖，王鐸留守南京，清兵渡江，王鐸與禮部尚書錢謙益等數百文武官員開城投降。

王鐸降清後，於清順治三年（1646），五十五歲時接受清朝官職，任吏部尚書管弘文院學士，充《明史》副總裁。順治六年（1649）授禮部左侍郎，充太宗文皇帝實錄副總裁，同年加太子少保。順治九年（1652）六十一歲時，授禮部尚書，三月十八日病逝於故里，歿後贈太保，諡文安。

王鐸在清廷雖任高官，卻仍受到諸多疑忌和防範，並未得到真正的重用，在乾隆執政時，於敕編《四庫全書》之際，就查毀了王鐸的全部刊書，並將他列入《貳臣傳》。而在氣節自持的明代遺民眼中，他也被視爲喪失骨氣的貳臣，受到鄙夷。因此，王鐸在清任官的最後六年時間裡，內心充滿了矛盾和痛苦，政事不甚留意，也少有建樹，主要潛心於詩文書畫，尤深研書藝，藉以寄情解愁。在行徑上也變得「頹然自放」，「按舊曲度新歌，宵旦不分，悲歡間作」，「居常垢衣跣足，不浣不節，病亦不肯服藥，久之更得

愈，則縱歡，頹墮益甚。」

王鐸自暴自汙的行徑，可從他與龔鼎孳、孫承澤等人的交往中窺知一二。他們經常聚首夜宴，沈緬酒色，通宵達旦，藉此解愁。王鐸在順治八年辛卯（1651）六十歲時所寫《草書奉龔孝升書卷》，即記述了聚會景況，文曰：「辛卯二月，過龔公孝升齋，同北海、雲生談詩，披少陵卷。龔公曰：『其書數行』。時彥甫十指壓紙，墨調氣和。恨吾老病，兼以數夜勞頓，女郎按箏吳歈，不放王癡出門，至臂痛髀軟，作吼豹聲，始得間奔入轎子中，而日晃然出扶桑矣。爲告龔公曰：『我疲，龔公豈不首肯，豈不首肯。』」

文中龔公即龔鼎孳，明崇禎七年（1634）進士，授兵科給事中，李自成攻克北京時投順，授直指揮使，清兵入關後又降清，康熙時官至吏部尚書。北海即孫承澤，明崇禎四年（1631）進士，官至刑科給事中，後亦降清，官至吏部左侍郎、都察院左都御史，行徑也多契合。龔鼎孳明朝罪人，流賊禦史，曾受到孫昌齡彈劾：「鼎孳明朝罪人，流賊禦史，曾不聞夙夜在公，以答高厚，惟飲酒醉歌，俳優角逐。前在江南千金買妓，名顧眉生，戀戀難割，多爲奇寶異珍，以悅其心。淫縱之狀，哄笑長安。」王鐸亦時有放浪形骸之舉，是年他已歲及花甲，且老病纏身，然仍數夜沈湎於聲色之中，以至勞累得喊「臂痛髀軟」，其醉生夢死、自暴自棄的心態，由此可見一斑。

王鐸晚年心境，也有自解自適的一面，雖受人奚落或不被重用，亦能聊以自慰或安貧樂道。這從他書寫的自作詩文中可以反映出來。如書於庚寅（1650）五十九歲的《將入胙城留別之作》，詩曰：「冷冷黃塵起，縈縈世事非；裘凋人漸老，日莫雁還飛。驛路逢枯草，吳山悵夕暉；商量緗道服，何岫共浪薇。」詩中感慨世情淡薄，人老淒涼，商

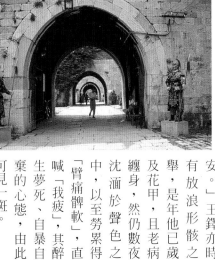

南京中華門（攝影／洪文慶）

南京中華門係朱元璋建國，定都於南京城時所建，原名聚寶門，辛亥革命後改稱爲中華門。南京作爲當時的帝都，每道牆均有拱門一座，各門除雙扇大門外，還有上下啟動的千斤閘，其規模宏大，結構複雜，易守難攻，堅固異常，是中國城門少見的形式。然清兵攻城時，留守南京的王鐸和錢謙益竟開城降清，可見沒有人心團結一致、抵禦外侮，再堅強的工事也無濟於事。（洪）

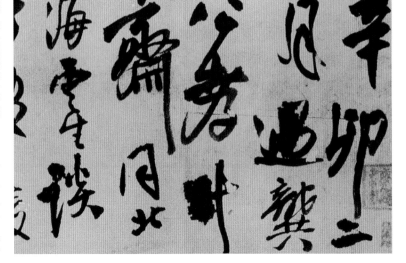

王鐸《行草奉龔孝升書卷》局部 1651年 行草 紙本 15×146公分 鎮江市博物館藏

此作署年款「辛卯」，即清順治八年（1651），王鐸六十歲時的作品。這件作品的內容表現了王鐸和龔鼎孳等一些降清的官員，在不被重用且處處被防範猜忌的情況下，放浪形骸追逐聲色，生活靡爛的一面。（洪）

量可以穿上道服，入山採薇，安貧以終。又同年所寫《書畫雖遣懷文語軸》（首都博物館藏）文曰：「書畫雖遣懷，真無益事，不如無俗事時，焚香一室，取古書一披，或吟嘯，數悟書下稿本。白髮鬖鬖，轉瞬即是七袟。」意思是，書畫遣懷已無濟於事，雖白髮下垂亦不倦，轉眼就讀了七袟，亦即以思古之幽情來排遣憂結。

在他與好友丁耀亢的交往中，更可看出他淡泊名利、安貧樂道的志向。王鐸於五十九歲書寫《題野鶴陸舫齋詩卷》，內中就披露了他們的一些生活景況和內心志趣，如詩其一：「軒中卉氣清，天與助幽情。……」其二：「結友多狂狷，花畦棘不侵；著書身命寂，垂（老）意彌深。」其三：「茗粥延詩客，無營愜所聞；何心談市肆，不櫂入雕云。」其四：「白首難知己，園蒿上綠煙；祭詩同賈島，濡酒似張顛。」其六：「……何妨人大笑，陋室興難忘。」其七日：「敬禮無他好，讀書析寸毫；劍光不見我，故飲食夢寐之。」其八日：「昏醉君道將五十年，輒強項不肯屈伏。」又云：「予此

門。」末題識又云：「主人無嘉陵厓，借紙求書，貧可知矣，一笑。」詩句既透露了他們以茶粥待客、借紙求書，以瓦當枕、乏米閉門的窘迫生活景況，又抒寫了他們不屑市肆俗事、相邀賞景高歌、讀書陶怡性情、著書至老不倦、詩酒交友狂狷、陋室雅興難忘的高蹈志趣。丁耀亢為明諸生，明亡後曾歸隱，清順治五年（1648）入京，拔選太學，充鑲白旗教習官，也是一位由明入清、無奈入仕的文人，故能與王鐸志同道合，相交甚契。

王鐸身逢亂世，仕途多變，為尋求解脫，最主要的途徑還是潛心於酷愛的書藝。早在明天啓年間，他與黃道周、倪元璐同舉進士後，就在翰苑館相約，共同深研書法。數十年來他身體力行，苦以扭轉靡弱時尚。「自定字課，一日臨帖，一日應請索，以此相間，終身不易。」馬宗霍《書林紀事》卷二）他革新書風的志向十分堅定，曾自述：「予于書，于詩，于文，于字，況心驅智，割情斷欲，直思致彼室奧。恨古人不見我，故飲食夢寐以之。」又云：「予此道將五十年，輒強項不肯屈伏。」對書藝鍥而不捨的創新追求已達到廢寢忘食的地步，

表明他確實以此為人生奮鬥目標，而不單純是為了尋求解脫。故而他的書法之譽能蓋過人品之瑕，誠如《初月樓論書隨筆》所評：「王覺斯人品頹喪，而作字居然有北宋大家之風，豈得以其人而廢之。」同時代人顧復更盛讚其「工力精刻，三百年一人也。」

王鐸《行書將入胙城留別之作軸》 紙本 273×52.5公分 日本東京國立博物館藏

此作書署年款「庚寅」，即清順治七年（1650），時王鐸五十九歲。詩中內容感慨世情淡薄，人老凄涼，他在這種情況下也是可以穿上道服入山採薇，安貧以終。此作書法點畫粗細頓挫，時見揚勁折鋒，結體有所錯落，亦多敧側之字，於沉穩中見硬倔，有著自身以及時代的特色。

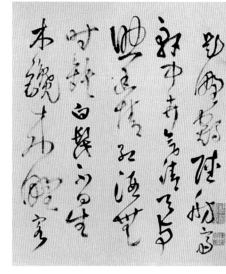

王鐸《草書題野鶴陸舫齋詩卷》局部 紙本 30.5×53「公分 湖北省博物館藏

此卷作品共詩十首，署年款「庚寅」，也是王鐸五十九歲時的作品。詩中透露了王鐸及其朋友們的一些生活景況和內心的志趣，他們雖不得志，卻能讀書陶冶性情，著書不倦，顯現文人的狂狷和雅興。

《行書臨蘭亭序並律詩帖冊》

局部　1625年　絹本　十六頁　每頁25.3×17公分

吉林省博物館藏

此冊前臨王羲之《蘭亭序》，後書自作七律詩九首，末自題：「天啟乙丑仲冬廿三，偶訪蜀亭老先生，烹魚酒快譚，拈得花絹，輒書卒章。恨腕中鬼不能驅，筆帶習氣，不得暢懷。然知己歡在（相）骨中，雖無粟影一段情致，料不令措大賠也。（雖）有誚我以惡箚作業，來生懺悔，餘將含笑而不之顧。」從題中年款知王鐸時年三十四歲，在京翰林院任庶吉士。他學書即從法帖著手，尤崇尚二王，十三歲就開始臨習王羲之《聖教序》，《蘭亭序》也經常摹寫，年青時悉心學古，力求入帖，得古人神韻。此冊所臨蘭亭序，形神均甚似原跡，具秀勁飄逸之致。其後自書詩九首，亦仿蘭亭筆法，當然，其間也融入了趙孟頫的書意，如端麗的結體和流潤的點畫，可見此時他已泛學諸家。自題中曰「恨腕中鬼不能驅」，筆帶習氣，不得暢懷」，即表露了他欲擺脫二王習氣的心意。

釋文《自書詩第一首》：「露下碧梧秋雨天，砧聲不斷思綿綿；北來風俗猶存古，南度衣冠不及前。首蓿總肥宛驃裏，琵琶曾泣漢嬋娟；人間俯仰成今昔，何待他年始惘然。」

王鐸《臨王羲之采菊帖、增慨帖》1624年 草書 綾本 235.8×48.8公分 四川省博物館藏

此幅款識「甲子季夏，王鐸為龍淵郭年文詞宗。」知作於明天啓四年甲子，時王鐸三十三歲，為早年之作，得王羲之流美之韻。

王鐸《臨汝帖軸》1646年 草書 紙本

自署年款「丙戌」，即清順治三年，王鐸五十五歲。此幅《臨汝帖》，已兼學「魏晉諸人體」，又多硬拗筆勢，少圓轉連筆，呈現出臨帖後的自身面貌。

東晉 王羲之《蘭亭序》(馮承素摹本) 局部 卷 紙本
24.5×69.9公分 北京故宮博物院藏

《蘭亭序》有「天下第一行書」之稱，是王羲之當年與好友雅集時趁興揮就的得意傑作。由於唐太宗的喜愛與推崇，王書成為後代臨摹最多的範本，尤其是《蘭亭序》，是故王鐸學書，臨寫此帖也是必然的。
(洪)

《臨閣帖卷》

1646年　紙本　24.7×109.7公分
中國歷史博物館藏

晉庾翼體

故吏從事中郎庾翼叅軍事
劉遐白昨所戔麗遺孟翔所請
求述上事，須檢核語論光駕
當出請不送諸錄事中郎共詳
慶別白謹詔翼罪

晉謝璠伯詔

晉王徽之詔

晉司馬攸體

晉王澳之體

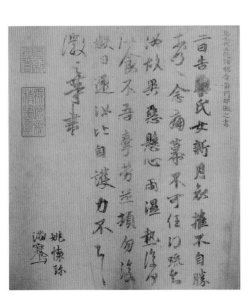

此卷臨閣帖中晉之庾翼、謝璠伯、王徽之、司馬攸、王澳之等諸家字體，楷、行、草書俱備，且筆法多變，意態各異，如臨庾翼和司馬攸的楷書，即有勻勁平正和欹側錯落之別，臨謝璠伯和王澳之的行書，又有行中見草和行中帶楷的不同。誠如自識所云：「學古凡不師古師心，罔臻于成。」也就是學古要得其本人內在的神韻和意趣，而不拘泥於點畫、結體之形似，這樣才能學到諸家的長處，並得以融會貫通，自出新意。王鐸入帖書法以二王為宗，又泛學諸家，故面貌多樣，此卷五十五歲之作，為其泛學諸家、深得神韻的成熟作品。

《草書晉王徽之體》一段之釋文：「得信承嫂疾，不減憂灼，寧復耳，吾便欲往，恐不見汝等。湖水泛漲不可渡，遂復隔絕，不然尋已往彼。故遣諸知，吾遠懷不一。徽之等告。」

右頁圖：東晉 王徽之《新月帖》紙本 高26.3公分

遼寧省博物館藏

王徽之，字子猷，王羲之第五子，爲王獻之兄。王徽之擅正、草書，頗得乃父之風；此帖多以側鋒舖毫，結體端莊勁健，雖屬行楷，依然有流逸圓潤之態，風格近似王羲之早年作品。（洪）

王鐸《臨徐嶠之帖軸》1635年 行草書 紙本 271×53公分

此作署年款「乙亥」，即明崇禎八年，王鐸四十四歲。徐嶠之爲唐代名書家徐浩之父，官歷趙、湖、洛州刺史，亦擅書法，楷、行書體適媚，並善八分。王鐸這幅也是臨唐人之作，然存其遒勁而去其姿媚，結體亦見奇偏，反映了他中年泛學諸家時的自身追求。

王鐸《臨宋儋帖軸》1630年 行書 紙本 391×63公分

此作署年款「庚午」，明崇禎三年，王鐸三十九歲。宋儋爲唐代書法家，字藏儲，廣平（今河北省）人，官秘書省校書郎，善楷隸行草，筆墨精勁，學鍾繇而見側戾放縱。而王鐸此幅行書，確具欹側之姿，爲早期悉心學古之作。

王鐸《臨王筠帖軸》1646年 草書 紙本 173.5×49公分

此作署年款「丙戌」，即清順治三年，王鐸五十五歲。王筠爲六朝梁朝人，累官太子詹事，有才名，亦善書。此幅臨帖，已更多王鐸草書自身特色，反映了他晚年學古的追求。

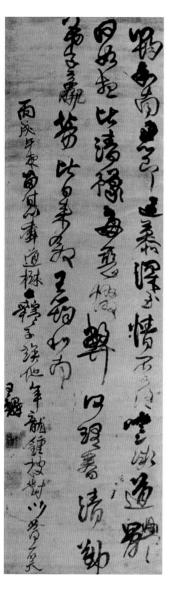

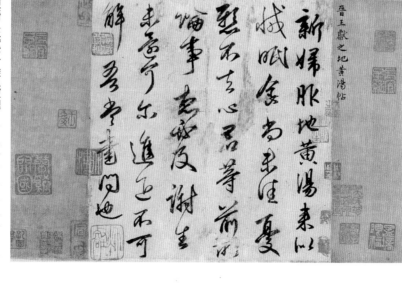

東晉 王獻之《新婦帖》卷 紙本 25.3×24公分 日本書道博物館藏

王獻之，字子敬，王羲之第七子，爲王羲之諸子中學書最著名者；其書承襲父風，又能開創新境，尤其草書，筆勢連綿不斷，縱逸不羈，因此書名能與其父並駕齊驅。此帖是王獻之晚年的作品，用筆流暢、圓勁而多媚趣，然亦有人說此帖乃米芾臨本。不論眞假，王鐸在臨徽之、渙之的作品時，其實更多的是攫取王獻之的筆意，連綿放逸。（洪）

《臨聖教序帖冊》

局部　1625年　行書　綾本　二十五頁　每頁　25.8×11公分
遼寧省博物館藏

歸道崇虛乘幽控寂弘

濟萬品典御十方舉威

靈而無上抑神力而無下

大之則彌於宇宙細之則

攝於豪釐騰漢迸而

晈夢照東域而流慈及

乎晦影歸真遷儀越世

一三童……見六竟

王鐸早年學書即從《聖教序》入手。「聖教」的內容是唐太宗李世民為三藏玄奘法師西行歸國後翻譯佛經所寫的序文，曾由褚遂良寫成《雁塔聖教序碑》，立於西安慈恩寺大雁塔下，為褚書之精作和唐碑代表。後來釋懷仁會集王羲之字刻成《集王聖教序碑》，以昭示太宗對王字的酷愛。王鐸此件書冊既是對王羲之書法的臨習，也是對唐碑的涉足。署年款「天啓五年」，即1625年，時王鐸三十四歲，為早年之作。

此冊運筆圓潤，結體端美，章法勻衡，深得王羲之書體精髓，反映了他早年悉心學王的執著態度，也表明他擬從唐碑中汲取更多營養。他學二王從帖到碑，也展示了其入帖至出帖的書學過程。為出帖，他先後臨習了許多唐碑，進一步探求真跡原味和神韻。

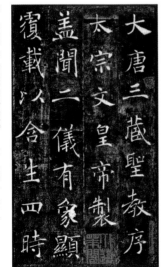

唐 褚遂良《雁塔聖教序》局部　653年　拓本
23.5×14.9公分 日本東京國立博物館藏

褚遂良，字登善，錢塘（今浙江杭州）人，為唐朝名臣、著名書法家。其書法融合二王、歐陽詢、虞世南之精粹而自成一家，丰姿卓約、道勁而秀逸，尤其《雁塔聖教序》一出風行天下，成為唐代書法的「廣大教化主」，其影響力至今依然不衰。（洪）

王鐸《節臨虞世南賢兄帖軸》 1647年 行草書 絹本 159.7×52.4公分 青島市博物館藏

此作署年款「丁亥」，即清順治四年，時王鐸五十六歲。此軸臨虞世南行草，得虞體圓融精細暢通之長，然結體大小錯落，少逾麗之姿，已呈自身面貌，為晚年學唐人而變化之風格。

王鐸《為松霞詞宗臨歐陽詢帖軸》 無署年 行書 綾本 166×52公分 北京故宮博物院藏

此幅臨歐陽詢行書，為較早時期學唐人之作，點畫中見歐陽體方勁之筆，但基本未離二王流潤體格，反映了其泛學諸家階段書貌。

唐柳公權《玄秘塔碑》局部 841年 拓本
北京故宮博物院藏

柳公權，字誠懸，京兆華原（今陝西耀縣）人，為唐代著名書法家。其書法以楷書見長，正直有力，世稱「柳體」，影響後代甚鉅。（洪）

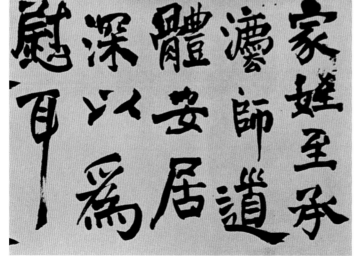

王鐸《臨褚遂良帖卷》局部 1646年 行楷書 紙本

署年款「丙戌」，即清順治三年，時王鐸五十五歲。是卷也是臨唐人之作，在保持褚體舒展結體、豐潤點畫的同時，已融入顏柳體健筆意和自身勁拗體貌，反映了其晚年兼具各體、自創新格的面貌。

《米芾行書天馬賦跋軸》

1646年　小楷　紙本　29×9公分

王鐸書法在宗學晉唐同時，也傾心於宋人，尤其是米芾，曾給予極高評價。他在題《吳江舟中詩》中說：「米芾書本義、獻，縱橫飄忽，飛仙哉！深得蘭亭法，不規規摹擬，予為焚香臥其下。」可見王鐸對米芾的折服。此幅跋《米芾天馬賦》軸又再論述了他對米芾的看法，文曰：「觀米海岳天馬賦，矯矯沉雄，變化於獻之、柳、虞，自為伸縮，觀之不忍去。」他曾多次臨學米芾的書跡，如《臨米芾佛家語卷》。同時也宗學過黃庭堅等宋名家的書風。

釋文：「丙戌春，過北海齋，觀米海岳天馬賦，矯矯沉雄，變化于獻之、柳、虞，自為伸縮，觀之不忍去。噫！兵燹之餘，一時文獻凋剝，乃董存此卷，光怪陸離，不減孫公雅嗜古博通，海岳何不幸嘉書經戎行？何幸出之象弭伐輈登之。君子之堂逢北海為異代知己也。天下事盛衰顯晦，豈不有數？存歿其間乎哉！予不意今年復見北海，又復觀海岳及諸家字畫，疇謂予顛沛後非幸歟。孟津王鐸。」

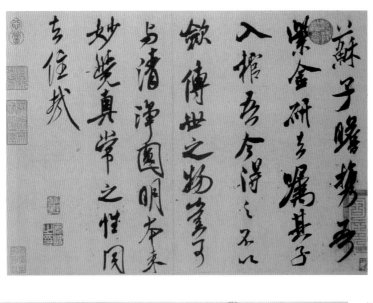

北宋　米芾《紫金研帖》1101年　冊頁　行書　紙本
28.2×39.7公分　台北故宮博物院藏

米芾，字元章，山西太原人；中年定居潤州（今江蘇鎮江），築寶晉齋海岳樓⋯遂自號「海岳外史」。為北宋著名的書畫鑑定、收藏家及書法家。其書法中側鋒交相輝映，用筆沉著痛快，能提能按，能往能收，使轉自如，字跡圓潤遒勁。此帖書法具有「筋骨勁健」、「血肉豐腴」的美感。宋代之後的許多書法大家如元之鮮于樞，明之吳寬、徐渭、黃道周、倪元璐，清之王鐸、傅山等，都是學習米書而卓然成家的。（洪）

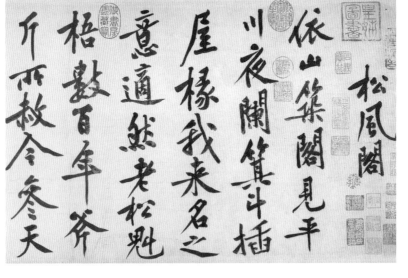

北宋　黃庭堅《松風閣詩》局部　1102年　卷　紙本
32.8×219.2公分　台北故宮博物院藏

黃庭堅，字魯直，號山谷，婺州（今浙江金華）人；為北宋著名的詩人、書法家。其書法奇倔放縱，結體恣意舒展、撇捺瀟蕩、四面出鋒，獨創一格，別具美感。此卷書法用筆力道渾樸勁健，筆劃於瘦硬中見風神，意度瀟灑而蒼勁，於放舒中見雅韻。王鐸學書的過程中，亦學黃庭堅之書法，自也受到影響。（洪）

克代三從伯祖晉平善今憲
侯王獻之千金堂淳化閣藏
摹華帖
見吉和子此言
黃庭堅題當

薄酒終勝飲茶醜婦不是人無家

王鐸《臨古帖卷》局部 無署年 草書 紙本 27×417.8公分 首都博物館藏
此卷臨古帖楷、行、草體皆備，其中既有臨東晉王羲之、唐懷素之書，也有臨宋黃庭堅習帖之作，深得各家之
長，當屬較早時期作品。

執下復將徒已多遠
詣頭當入請為翠
峰水憑磨也空顯
今日言法華不得不
憑磨也不得憑磨不佳
麼捉不得師擬對題

王鐸《臨米芾佛家語卷》局部 1646年 行書 紙本
24.6×315.5公分 蘇州市博物館藏
此作署年款「丙戌」，時王鐸五十五歲。此卷臨米行
書，欹側中見穩重，瘦勁中呈豐潤，結體、用筆多具
變化，深得米書精髓。然自題中卻自謙曰：「此卷潦
倒疾書，今一展觀，書法日日學，日日有未足，乃臻
無上善提，一足便不上達矣。」表達了不斷進取，永
不滿足的志向。

丙戌春過北海齋觀米海嶽天馬賦矯
矯沉雄變化于胸自
為伸縮觀之不忍去噫兵燹之餘一時文獻凋剝乃董存此卷光怪陸
離不滅沒於瓦礫物之遭罹塞遇亨可勝歎耶北海孫公雅嗜古博
通海岳何不幸嘉書經戎行何幸出之象頮後輔登之君子之堂逢北海
為奧代知己也天下事盛衰顯晦豈不有數存焉其間乎哉予不意今
頓見北海又復觀海岳戊諸家字畫疇謂于顛沛後非幸歟 孟津王鐸

《琅華館帖冊》

局部 1641年 行書 冊頁（14頁） 紙本 每頁37.2×31公分

香港虛白齋藏

王鐸書法作品曾自刻成多部法帖，其中最著名的即《琅華館帖》，刊刻於崇禎十四年辛巳（1641）。此冊即為該帖部分書法的墨跡原稿，寫於刊刻本年之正月，時王鐸五十歲。全冊共十四面，計一一二七字，內容多抄錄前人法帖或書法著錄，如開首「法書染翰目。王羲之初月尚書二帖……」即摘自著

錄書，第二段「惠柑珍感珍感……」則為法帖中的晉人信箚。

此冊所寫行書，已完全脫離臨帖，呈現晚歲自身成熟風貌。全冊內容不一，字體卻甚一致，融合二王、顏真卿、米芾諸家之長，結構工穩中見欹側，點劃瘦勁中寓雄健，屬於其較收斂的純行書面貌。

王鐸《琅華館帖卷》 無署年 行書 花綾本 25.3×144.2公分 四川省博物館藏

此卷也是選入《琅華館帖》中的書跡原稿。內容當是自作之文，未署年款，從文字所述分析，當在崇禎十四年（1641）《琅華館帖》刻成前的時局動蕩、境遇窘困的年代，即常居家鄉的1636～1639年。此卷已逐漸形成自身的行書面貌。

王鐸《燕幾龜龍館卷》 局部 1646年 行草 紙本 24.5×222.5公分 青島市博物館藏

王鐸的書法刻帖還有《龜龍館帖》，此卷當為其中之一，署有年款「丙戌」，即清順治三年（1646年），時五十五歲，該帖當刻於此卷之後。此卷內容為自書詩八首，書體行中帶草，多迅疾之筆和欹側之姿。

惠柑珍感〻長茂志
適用水菜起謝甚幸
優諸之餘下愜謝之了
司諫坐
頃终暑別淮山又得話未
生惜別日兩府經一旬日
為曲農師沖元兒兒都
不貧見將雨禁遽行老

十二月望頻季
郊海無東通泛今修
西風馳此情皆為貺
日如甚畫畫和不廣修
攬此三周嘗〻合顙況
轉幸宜云新雨道手侯
面謝附使之〻
司惠惠老閤下

妻卧病少愈到此雨媿
厲疾未揆自入東門迎
醫言不
厲臣如日
而小雨起居沖膝未辛
無事修頓願一飯少寛
清言幸修辱
敬禮閤下

安長物迎因入城舟中
可款　　仲完
左丞鈞生茶審進位
慶同在之探候上賀次
情快茶惟機改之暇
具欣陳情不備
左丞鈞席
将至雨應　佳快〻〻

凡翰雨常〻末見不〻
浮摅聘單刺水一日方
過分方憂〻我薄訊
去浮媍相見何時耶
夢聲新古
雨亦入城夢〻惠企之高
軒亦不入城阻曾酪水
館涼甚小雨時隔

《草書臨謝莊昨還帖軸》

1647年 行草 綾本 163×51.1公分
北京故宮博物院藏

王鐸兼擅書法各體，以草書最著稱。他深得各家之長，存較多古意。此軸即臨六朝從臨帖入手，遍臨晉、唐、宋、明諸名家，宋‧謝莊的草書，署年款「丁亥」（1647），

時王鐸五十六歲，為晚年草書臨帖之作。運筆縱逸中見收斂，結體錯落中見穩健，反映其晚年草書風貌。

釋文：「弟昨還，方承一日，忽患悶，諸治非當時乃爾大惡，殊不易，追企坦想，諸治非來，已漸勝眠食，復云何，頃日寒重，春節至，謝莊白。丁亥十月廿一，王鐸。」

王鐸《草書臨帖軸》 1631年 綾本 277.5×45.8公分 南京博物院藏

此幅草書，作於崇禎四年辛未（1631），時王鐸四十歲，圓轉連綿，存較多晉人遺意，反映較早時期草書面貌。

王鐸《草書臨帖軸》 1646年 綾本 203.2×51.3公分 浙江省博物館藏

本幅自題「丙戌三月，雨霽無事，同舍弟子陶覿帖書此」，知亦為臨帖之作，書於丙戌（1646）王鐸五十五歲時，草中帶行，屬較平整的行草體貌。

明 倪元璐《山行即事》 軸 綾本 161×46.3公分 東京國立博物館藏

倪元璐，字玉汝，號鴻寶，浙江上虞人。為明代著名書法家，明亡時，自縊殉節，亦是一忠烈之臣。其書法具有獨特的藝術性，以方筆呈現爽颯駿利的放逸，以圓筆表現含容蘊藉的態度，兼具陽剛與柔媚之美。（洪）

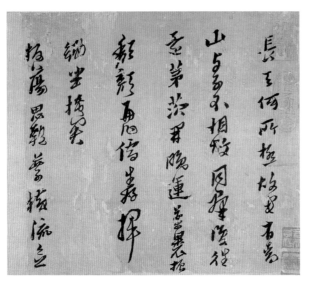

明 黃道周《自書詩十章》 局部 行草書 絹本 私人收藏

黃道周，字幼玄，人稱石齋先生，福建漳州人。為明代著名學者和書法家，其書法點劃凝重、方多圓少，直多曲少，字裡行間透露出一股勁峭倔強的方剛之氣。於明末時抗清失敗被殺，呈顯一個忠烈之臣的氣節。他曾和倪元璐、王鐸同朝為官，相約研習書法，後來黃、倪兩人先後抗清殉國，惟獨王鐸降清，三人因個性不同而有不同的宿命，於書法上是否因此而有不同的風格？於此同列他們的作品，以資對比。（洪）

明末清初 傅山《草書雙壽詩》軸 紙本 112.4×51.4公分 上海博物館藏

傅山，初名鼎臣，字青竹，後改名山，字青主，號嗇廬、石道人、傅道人等，山西曲陽人，為明末清初著名的學者、書法家。明亡後，堅持氣節不降清，拒入仕，以書藝、醫道維生。其書法以草書最負盛名，縱放飛揚，卻又飄逸瀟灑，與王鐸齊名，並稱「傅王」。兩人處同一時代，書風也類似，不但具時代風格，也各具個性，於此並陳，可作一對照。（洪）

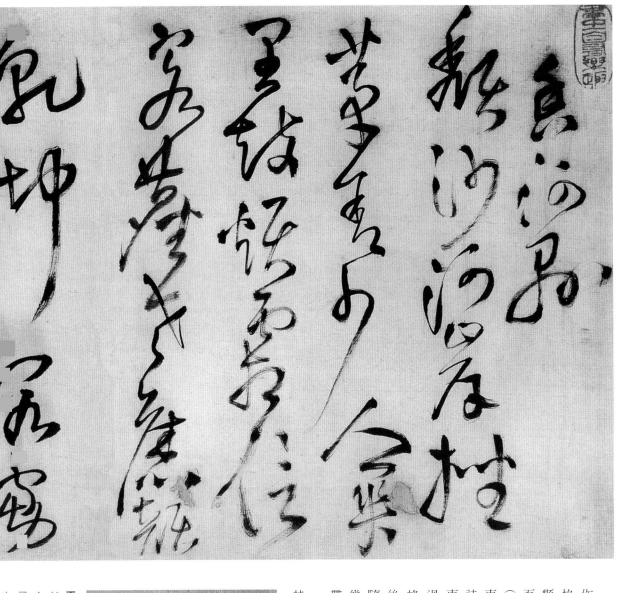

王鐸草書中一部分自書詩或書古詩之作，更多地綜合各家之法，呈現自身草書風格。此卷即書寫自作五言律詩四首：香河縣、己卯初度、鷲峰寺與友善上人、送趙開吾。署年款「壬午」，即崇禎十五年（1642），時五十一歲。詩文披露了他面臨國事日非、退而歸隱的心緒，如「己卯初度」詩曰：「屢辱朝中命，歸心髩欲皤；幸今塵事少，其奈隱心多。久視天無定，餘生日又過；如人安可望，豈厭紫芝歌。」又如「鷲峰寺與友善上人」詩曰：「偶來尋古寺，雨後向餘清；漠漠人煙外，泠然一磬鳴。禪床隨處厝，秋草就階平；只恐深山去，白雲隔幾程。」此卷草書寫得也分外放縱，點畫引帶，連綿飛動，大小錯落，不拘一格。全卷一氣呵成，真實傾訴了王鐸當時的心境，為其以情揮毫的代表之作。

王鐸《草書杜詩卷》局部 1625年 草書 紙本 36×386公分 濟南市文物商店藏

此卷書杜甫詩六首，為王鐸寫古詩的草書之作，年款「乙丑」，時王鐸三十四歲，屬其早歲之作。行筆圓轉流暢，結體秀潤柔媚，尚未離二王體勢。

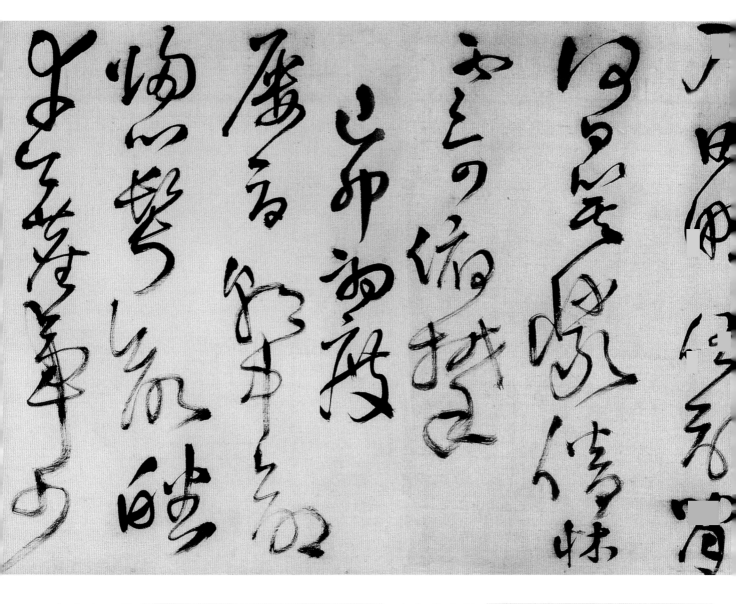

王鐸《草書卷》局部　無署年　草書　紙本
34.5×654公分　首都博物館藏

卷末自題：「有客曰：此懷素家法也，則勿許觀同張
觀。」此卷細勻圓轉，連綿不斷的筆意，確多懷素之
法，當書於中年，屬狂草書體。

王鐸《草書見花遲詩卷》局部　1647年　草書　綾本
19.3×174.6公分　上海博物館藏

此卷自書詩作數首，年款「丁亥」，時王鐸五十六
歲。用筆富粗細變化和輕重頓挫，少聯綴之跡，多剛
勁之態，反映晚年草書風貌。

17

《行書與大覺禪師等書箚卷》

1628年　行書　綾本　26×247公分
遼寧省博物館藏

王鐸也擅長行書，一路純行書；常用於書寫尺牘和詩文，多卷冊；另一路行中帶草，則多為臨帖和自書詩文的立軸。此卷屬純行書，寫與大覺禪師璉公書、與眉守黎希聲書，與徐得之書等信箚。年款「戊辰」，即明崇禎元年（1628）王鐸三十七歲之時，屬早年行書。此卷書法較為工穩，點畫瘦勁，結字緊密，體勢俊巧，反映早期的行書風格。

「與眉守黎希聲書」之釋文：「去歲王秀才西歸，奉狀必達，即日遠想，起居佳勝。承朝廷俯狗民欲，有旨借留，雖滯留高步，山水之秀，園亭之勝，士人之眾多，食物之便美，計公亦自樂之忘歸也。某久去墳墓，貪祿忘家，念之輒面熱。但差使南北，不敢自擇爾。何時復得一笑為樂，尚冀為時自重。」

「與徐得之書」之釋文：「昨日已別，情悰惘然，辱教喜起居佳勝。風雨如此，淮浪如山，舟中搖撼，不可存濟，亦無由上岸，但闔戶擁衾耳。想來日亦不能行，若再訪，幸甚！」

深巷斜暉

儒行魯人餘

道言莊叟事

開門成隱居

雖與人境接

王鐸兼善楷書，源於晉代鍾（繇）、王（義之），汲取唐代顏（真卿）、柳（公權）之長，然更見雄強體勢。此卷寫唐代王維五言詩「濟州遇趙叟家宴」、「春過賀遂園外藥園」兩首，年款署「癸未」，即崇禎十六年（1643），時王鐸五十二歲。此卷楷書主宗顏真卿、柳公權，深具「顏筋柳骨」之韻，氣勢磅礡。卷末行書自題，亦融入楷法，粗勁、厚重的筆意，頗與楷書相和諧，可見王鐸在佈局上對整體氣勢的注重。

王鐸《楷書題畫款頁》1650年 紙本 19.7×19.9公分

遼寧省博物館藏

此頁題畫款寫於五十九歲，小楷點畫起筆、轉折多見方折，結構也趨方正，明顯帶有習碑留下的痕跡，可瑩其「於通與率」的書學經歷。

青　疎　圍　書　翰　蔬
　　荷　散　上　中　夫
　　鋤　帙　客　尉　君
　　修　曝　搖　饋　第
　　藥　農　芳　野　高

王鐸《楷書張心翁壽貤封序卷》局部　1639年　紙本
上海博物館藏

此卷書寫年伯張心翁「誥封榮壽貤封序」，用規整的小楷書寫，既與內容相契合，也反映了王鐸四十八歲時的小楷面貌已深得鍾、王精髓。

川神仙傳去
王遠字方平
欲東之括蒼

唐　顏真卿《麻姑仙壇記》局部　771年　大楷　拓本

顏真卿，字清臣，京兆萬年（今陝西西安）人，為唐代著名的書法家。其書法坦率真誠，直起直落，剛勁雄強，表現出一種莊嚴、實在、厚重的書法美感，與其正直剛烈的個性相輝映，自成體貌，俗稱「顏體」，是唐代書法成就的一座豐碑，歷代書法家無不受其影響，王鐸自也不例外。（洪）

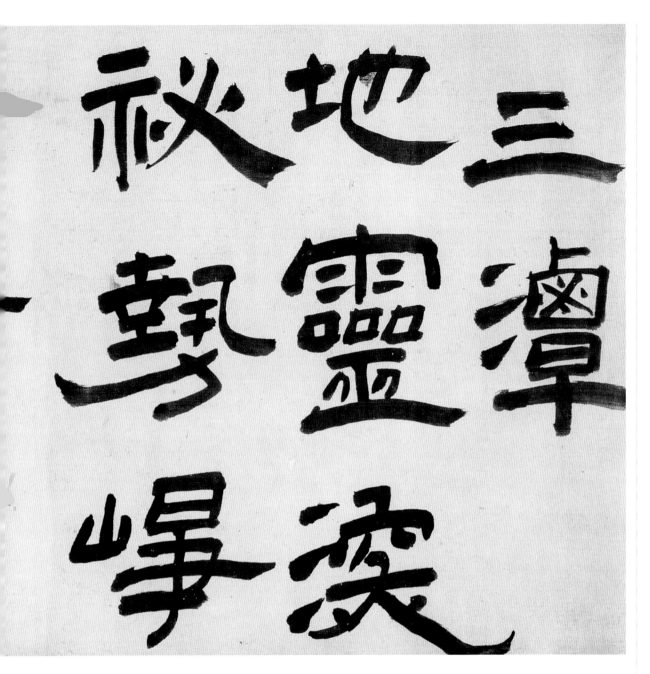

王鐸也寫隸書，然不多作，宗習亦非漢隸，而是明隸，並與楷篆結合，自由靈動，風格獨具。此卷隸書，即在隸書構架中融入篆、楷、行諸體，如雷、玄、予、異等字結構屬篆體，撇捺、轉筆多楷法，錯落的佈局又帶行書格式。此卷書作於王鐸五十三歲之時，反映了他融匯各體、自創新格的追求。

東漢《曹全碑》局部 明拓本 185年
北京故宮博物院藏
《曹全碑》於東漢中平二年（185）由王敞等人鐫立，明代萬曆初年在陝西郃陽縣出土。它以秀逸的書風、勻整的結體和精緻的刻工，引起世人的高度興趣，成為漢隸的代表作之一。明末的書家如傅山、王鐸均受其影響，尤其王鐸曾對這塊新出土的漢碑下過極大的功夫。（洪）

君諱全字景完
敦煌效穀人也
其先蓋周之胄
武王秉乾之機
苗伐段商阮定
爾勳福祿祗固

千字文
天地玄黃宇宙洪荒日月盈昃辰宿列張寒來暑往

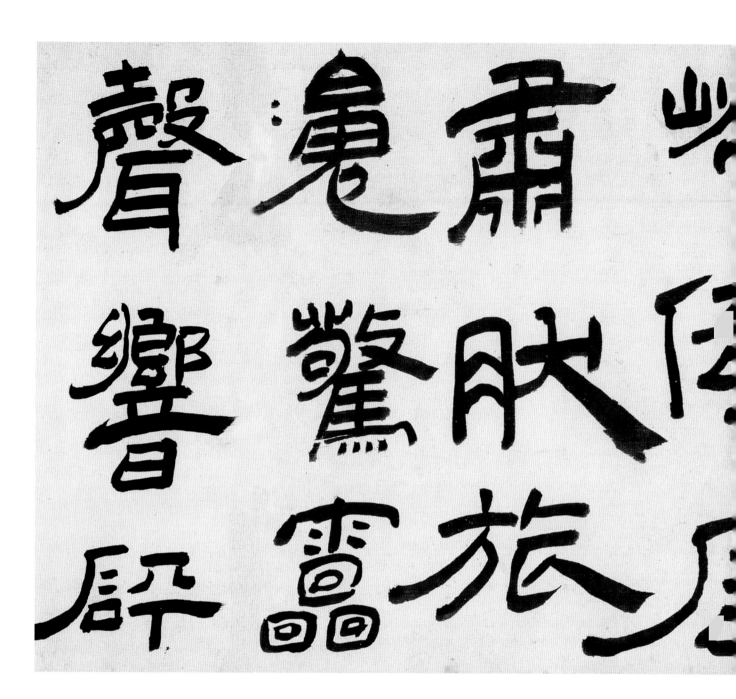

明 文徵明《隸書體千字文》局部　紙本
26.7×66.1公分　台北故宮博物院藏

文徵明，初名壁，字徵明，後以字行，江蘇蘇州人。為明代著名的文學家和書畫名家，在蘇州一帶很有影響力，從學者甚多，因此形成「吳門畫派」，對明清兩代的書畫藝術影響極大。隸書到明代時已經式微，寫的人不多，文徵明算是其中較著名者，但仍是文徵明其他書法的弱項，寫來拘謹刻板，而王鐸雖然隸書寫的也不多，且習的是明人的隸書，但與文徵明相較，顯然放肆活潑多了。（洪）

王鐸《隸書五律詩冊》局部　1644年　紙本
此冊書於崇禎十七年甲申（1644），王鐸五十三歲之時。書風細潤端秀，帶更多明隸意韻。為王鐸極少見的隸書存世作品。

《行書懷州作五律詩軸》

無署年　紙本　172×54公分　日本京都國立博物館藏

王鐸書跡中很多署有年款，並題上書寫地點，不僅可瞭解其書風衍變軌跡，結合內容還可一窺其生平行徑和內心思想，兼具重要史料價值。此軸末有段自題：「豫翁老親家道履不恧，根萬魯鄒，經濟卓犖，古人比肩。寇至大節錚然，千秋炳煜。俚作作於懷州，復作七律別書之，建廟垂烈，嗣有文以紀詳，俟諸後日云。」悉知懷州所作之詩是緬懷、讚頌為明朝抗寇殉國的忠烈大臣豫翁老親家，時間當在明亡的崇禎十七年甲申（1644）。從詩中可看出王鐸對節烈明臣的敬仰之情，如詩三：「如此復何憾，人間不辱名；編書留史筆，哭墓有諸生。重慟山溪裂，無春虎豹驚；輀車花露溼，苦月爲誰明。」書法凝重硬倔，也甚與詩文內容相協調，是王鐸以情入書的代表作。

南陂道上
無端東入一條山道乘興
還遊渤海訪槐卷雲
未藏滿室禾納雨邊
亂流泉華陽亭下
風峭榜夫史河邊浪枯
天著退沙衝□□馬點珍
花齊草爲誰妍

其二
一望空濛畫薈力
人指點生蕭苦仲宮
流落僑子子□□些亦家間

上圖：王鐸《行書南皮道上等七律詩冊》局部　1627

卷末自題：「崇禎丁卯元年仲冬廿二日，明早將發於長安，抽毫劇甚，書近作數首，不計其筆之所入耳。」聯繫生平，是年冬，王鐸岳父馬從龍辛，返里，十一月返京，其進京當在十一月廿二日後。結合詩文內容，知他期間曾途經渤海南皮道上，至東阿弔陳思王塚，過兗州、汶上。在齊化門西眺，這些詩文可補生平之略。

王鐸《行書南皮道上等七律詩冊》局部　1627
絹本　共13頁　每頁23×11公分　吉林省博物館藏

王鐸《行楷草詩卷》局部　未署年　綾本
卷末自題：「順治八月初一日，五鼓起書，後半新離藥物，氣力屏弱，不能勝勞，又善筆，向次年無各處取二枝，弗克如意，路阻湖筆，難至故也。」此卷末署年款，自題曰服藥、屏弱，當書於順治八年（1651），卷中之行、楷、草書均反映了極晚年的風格。

王鐸《行楷草詩卷》局部　26×309.4公分　廣東省博物館藏

宮漏不聞白晝清篆垂深邃問舊五敦丰序持修禮
三接勳勞為論兵宸翰親題珠墨溼天容壽晬玉對作
器鳴書生納牖真無補安得謀猷嵩會聖明

王鐸《行書中極殿召對作軸》無署年　紙本　319×50.5公分
此軸末年款，從內容和書風分析，當作於清順治初王鐸任清朝官員之時，從「宸翰親題珠墨溼」、「書生納牖真無補」等詩句看，他是既臣服新朝，又不願效力，反映了矛盾苦悶的心緒。

王鐸《行草至燕磯書事軸》1643年　綾本　224×50公分　廣東省博物館藏

此作著年款「癸未」，即崇禎十六年（1643），時王鐸五十二歲。時值明亡前一年，他奔波於江蘇桃渡、河南孟津之間，從《燕磯書事》文中知悉他深受戰亂、流離之苦。

書法極潦草，也反映了其時心亂如麻的情緒。

《行草致龔孝升詩卷》

1646年　紙本　24×207.5公分　四川省博物館藏

王鐸諸多書法，既署年款，又有上款，可瞭解其各時期的交友情況，尤其一些致密切親友或記重要內容的書跡，更具有史料價值。此件奉教龔孝升的詩卷，即具重要價值。龔孝升即龔鼎孳，與王鐸俱是由明仕清的貳臣，心境接近，交往也密切，亦均以酒色自汙。此卷書於順治三年丙戌（1646），時王鐸五十五歲，剛入清廷任吏部尚書管弘文院學士，詩文即披露了他與龔鼎孳聚會飲唱

情況。卷首即曰：「孝升先生書舍後臺榭閣築招飲，偕巖犖、雪航漫十二首。」詩句有疏，詩句反映了王鐸仕清後消沈、複雜的心態，眞實而具體。

云：「酒中空憶王孫草，賦罷還餐蒂女花」、「葡鄰喜得頻來往，醉後渾忘月影斜」、「京塵雜遝過端陽，輕暑安能上景房，旨酒遲遲魄、院漏翻催豆蔻香。他日如修耆舊傳，還半是樵漁，園同栗里功名淡，畫愛雲門世事

「亦知報國丹心在，無奈推人雪鬢生」

王鐸《行書贈靜長老方外友之》〔首軸〕1651年　紙本　237.5×51.4公分
王鐸還有不少出世的方外至友，常詩書交往，傾吐高路之情，入清後更嚮往世外清境。此詩即披露了這種心緒，書於「辛卯」（1651）王鐸六十歲之時，爲其極晚年之作。

王鐸《行書五律詩軸》無署年　花綾　291×52公分　瀋陽故宮博物院藏
自題：「會櫟園周年親文作六首其一，博吟壇教正。」悉知此書是贈予知名文人周亮工的，周亮工入清後也任官。其詩云：「不忘烏蠻別，春星迫此辰；囊貧偏遠宦，家破莫傷神。」可知兩人是舊友，此詩作於家破的清

初，贈詩有相互安慰之意。

王鐸《行書贈湯若望詩冊》局部　1642年　紙本　共18頁
此冊約書於崇禎十五年壬午（1642），時王鐸五十一歲，是贈予明末大臣、著名科學家湯若望的，從冊末自題可知王鐸對湯若望的敬仰之情。題曰：「道未先生學通天人，養多玄秘，心服其爲人中龍象也。予曾書一卷，被盜竊去，因再書此，令祿成，再奉以贖遺失之愆，知道翁必大笑也。」

26

王鐸 《行書枯蘭復花賦卷》

1649年 烏絲欄暗花綾本 25.8×203公分
遼寧省博物館藏

王鐸在一些書畫、詩文作品上的題跋書法，還可窺見其對書畫詩文的理論見解，是瞭解其藝術思想的重要史料。

此書即是王鐸爲自繪的《枯蘭復花圖卷》所作之賦，順治六年己丑（1649）五月，他見到商丘內閣玄平宋公西圃白瓷盎中有蘭數枝，枯而復開，遂繪成《枯蘭復花圖》，並作賦一首，六月書寫成此賦卷。書畫相得益彰，賦文更詳述了他對蘭花高雅清香秉性的看法，也抒發了自身的清雅情操。

琅華館藏本

枯蘭復花賦

順治己丑五月高丘內閣
玄平宋公遠予西圃白瓷
盎中有蘭馥郁來几席
北牖之於蘭也若營蒲
藂榮難於一觀忽忽寧
岳剝陳萎澀枯乙無葉候
烏於敗土中稽乙一莖數
蕚託根浮而挺安不怕
意吉善之气雜厚亨昌
神物先爲之告物之然
者非物也固如此廣生引
顧鷟愕嗟其精通蓋
之無替乎客振振殷乙相
芬之宅撚气志相及育誠
也昌國體靈乙前君子無醜疾

觀杰茹通光髣髴龍素
天地爲一室室王志之無朋
惟肉淋以抱蜀流馨德以
迤迴揚金黼綴璚紅見至
盛器者圍擇輔弼者杉
寧孝素子近於天賫穎蕊
于惓於民宗良自老於春
夏颷灕初甲意乎蓷虎
之嘉名遍灌芽而無和
彎蘭蔓之糺纏閞周身
以閒防覬隆衞之允終所錄
感搽以播勞偕之於芝於葉
錄紉佩芳譽乎蘭蓀驪
晚芳遷於兔竹放知奇禧
芳騶令不移蒂乎紛幽
方壚辭乎百物珍乎保徼兮
甲折兮知春鼓華平兮

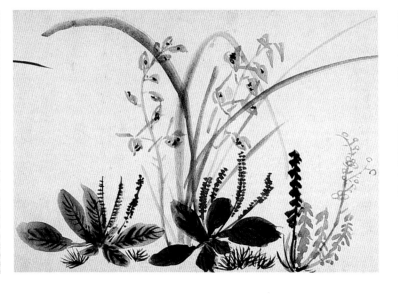

歲夏五月廿三日圖

王鐸《行書虢國夫人遊春圖跋》局部　1649年　紙本　53.5×13.5公分　遼寧省博物館藏

此爲傳趙佶摹《虢國夫人遊春圖卷》後的題跋，跋文盛讚此圖：「豔質生動，無筆墨跡，應是神到垂成之意，如列國風於雅頌前。」寥寥數語，即論及了此圖之內涵、作用、形象、格調諸方面，言簡意賅。題於「己丑」，時王鐸五十八歲，也反映了他晚年精湛的書藝。

豔質生動無筆墨跡應是神到垂
成之意如列國風於雅頌前
文孫老親翁道翁若珍
嵩樵王鐸觀題

王鐸《枯蘭復花圖》局部　1649年　卷　紙本
32.6×1035.5公分　蘇州博物館藏

王鐸的繪畫也頗具個性，和他的書法一樣，亦反映了明末清初這一特定時代的藝術趨向。其繪畫以山水和蘭石爲主，此作《枯蘭復花圖》堪稱王鐸存世花卉的代表作，畫後亦有題跋，擇錄部分供觀賞和比照。

王鐸《行書琅華館別集卷》局部　1651年　綾本
26×78.5公分　濟南市博物館藏

《琅華館別集》是王鐸的詩文集，由張璜作序。此卷即詳細介紹了張璜生平，謂其濟南海豐人，字玉庵，嘉靖辛卯（1531）鄉薦，仕灣濼州，轉而牧同州，庚戌之役，傍邑遭蹂躪，張璜屬地卻未受害，全賴張公之治。鄰懸帥拉攏他，他毅然掛冠而去。王鐸深贊其爲人，書此以表敬仰之意。

王鐸獨闢蹊徑的書學道路

王鐸兼擅詩文書畫，詩文集有數本，《王覺斯初集》在崇禎元年（1628）由黃道周作序，崇禎三年（1630）又自序；《覺斯先生詩集》崇禎十年（1637）由蕩文洮作序；另有《琅華館別集》，由張玉庵作序。繪畫創作也頗具個性，善畫山水和梅蘭竹石。山水主宗五代荊浩、關仝，兼宗五代董源、巨然，宋代二米，元代黃公望、吳鎮、王蒙，融南北宗於一爐，畫法勾皴暈染結合，風格粗勁中見質樸。梅蘭竹石多承明代文人水墨花卉畫傳統，並融入書法用筆，富筆墨韻味，存世作品雖遠不如書法，亦有四、五十幅之多。

而王鐸最擅名的還是書藝，存世作品甚夥，還刻有多部彙帖，如最早於崇禎十年（1637）刻成的《瓊蕊廬帖》；最著名的《琅華館帖》，於崇禎十四年（1641）刻成；同負盛名的《擬山園帖》，於順治八年（1651）刻成；另外還有《龜龍館帖》、《柏香帖》等。王鐸在書法上的造詣，最突出的是持之以恒、獨闢蹊徑的書學道路和兼善諸體、新創行草的書法風格，這兩點是最為後人所稱道的。

一、持之以恒、獨闢蹊徑的書學道路

王鐸書法是從法帖和學古入手的。法帖以《淳化閣帖》為主，另有《紹興米帖》、《絳帖》、《潭帖》、《大觀帖》、《太清樓帖》、《寶晉齋帖》等刻帖。學古也是他的入門途徑，曾自謂：「予從事此道數十年，皆本古人，不敢妄為，故書古帖如登霍華，自覺力有不逮。」又在《臨閣帖並畫山水卷》中曰：「擬古者正為世多不肯學古，轉相詬語耳，不以規矩，何能方圓。」在《臨米帖》自識中更進一步指出：「書不師古，便落野俗一路。」他學古以東晉二王為宗，並上及張芝、鍾繇，下至南朝諸家，提出「書不宗晉，終入野道」。在《臨淳化閣帖並畫山水卷》自題中云：「予書獨宗羲、獻，即唐宋諸家流，古難今易，古深奧奇變，今嫩弱俗稚，易學故也。嗚呼！」

在評價前代各家之長時，他也傾心於雄強縱恣一路的書風，尤欽佩米芾，因為米字縱橫奇險，筆勢凌厲，八面出鋒，沈著痛快，極富雄強之勢。他在題米芾《天馬賦》中即云：「矯矯沈雄，變化於獻之、柳、虞，自為伸縮，觀之不忍去。」他還從唐代張旭、懷素、高閑等草書大家的狂草中探求縱恣之法，並注意不離規矩，曾指出：「懷素、高閑、游酢、高宗一派，必又參之篆籀法，正其為畫，乃可議也。」他在精心學古、融會諸體基礎上形成的縱恣行、草書，縱而能斂，自與一味狂野不同，誠如在《草書杜詩卷》題跋中所辯明的：「吾書學之四十年，頗有所從來，必有深於愛道，吾書者；不知者則謂為高閑、張旭、懷素野道，吾不服、不服、不服！」

然而，王鐸學帖並未沈溺於法帖之中，他有志於突破帖學的局限，曾自謂：「書法之始也，難以入帖；繼也，難以出帖。」那麼，又如何「出帖」呢？他提出：「學書不參透古碑，書法終不古，為俗筆多也。」為此，他臨習了不少古碑，如《集王聖教序碑》、《集王興福寺碑》，以及唐名家諸碑。還練寫隸篆古碑。誠然，他所指古碑主要還是唐碑，尚未上及漢魏六朝碑刻，但唐碑較之輾轉翻刻的法帖，已大大接近於原跡一步，能較真切領悟古法之妙。王鐸成名後，還見到了不少墨跡原作，如黃庭堅《張大同詩序》、米芾《吳江舟中詩》、《韓馬帖》、趙孟頫《洛神賦》等，其得益更勝於唐碑和法帖拓本，從而使他的書法得以「出帖」，一洗柔弱習氣。

王鐸學古雖以羲、獻為宗，但擷取之點也與前人不同。他捨二王之姿媚而取其雄強，追求筆力的沈厚和結體的奇奧。他在崇禎十年（1637）《臨古法帖卷》後自跋中曰：「書法貴得古人結構，近觀學書者，動效時流，古難今易，今嫩弱俗稚，易學古故也。」在宗法唐宋諸家時，他也傾心於雄強縱恣一路的書風，尤欽佩米芾，因為米字縱橫奇險，筆勢凌厲，八面出鋒，沈著痛快，極富雄強之勢。他在題米芾《天馬賦》中即云：「矯矯沈雄，變化於獻之、柳、虞，自為伸縮，觀之不忍去。」

他評米芾《吳江舟中詩》中曰：「米芾書本義、獻，縱橫飄忽，飛仙哉！深得蘭亭法，不規規摹擬，予為焚香臥其下。」評趙孟頫，在跋《趙孟頫洛神賦》中云：「此卷審觀數日，鸞飛蛟舞，得二王神機者，文敏一人耳。鮮于樞、巎巎、危素皆不及，信是至寶。」可見王鐸對二王的推崇程度。

正是王鐸在臨帖和學古道路上有著自身的獨特追求，故最終能衝破帖學的樊籬，也一洗柔媚時習，創造出縱橫舒展、沈厚雄強、欹側奇險、氣勢磅礴的新書風，稱譽當代，堪與董其昌比垺。如王潛剛《清人書評》所論：「王覺斯書，明季與董齊名，雄健更勝於董。」

二、兼善諸體、新創行草的書法風格

王鐸擅長真行草隸各體，張庚《國朝畫徵錄》記述：「鐸工書法，有《擬山園》石刻，諸體悉備。」其中以行、草為最，書寫也最多，並體現出他的主要藝術特色。

王鐸的行書有精緊穩健一路的純行書面貌，常用於書寫尺牘信箚、詩文卷冊，主要受《集王聖教序》和米芾、顏真卿影響，用筆穩重沈著，點畫瘦勁勻稱，結字工整緊密，體勢俊巧古雅，如三十四歲所作《行書臨聖教序冊》。另一路行書帶草法，可稱行草，多為臨帖和書寫詩文的立軸，更多融入米芾和唐人草書之法，行筆較為迅疾，又收得住筆；點畫粗細頓挫，時見拗勁折鋒，結體有所錯落，亦多欹側之字。整體風格於流美中見生拙，沈穩中見硬倔，更多地呈現自身特色，如《行書為松霞詞宗臨歐陽詢帖》。

王鐸的草書功力最深，成就也最高。他曾曰：「凡作草書，須有登吾嵩山絕頂之意。」為達此境，他博採諸家之長，融二王、顏、柳、張旭、懷素、米芾、黃庭堅乃至張弼、祝允明的筆法於一爐，終於創造出「風檣陣馬，筆走龍蛇」氣勢非凡的草書新風。其成熟草書，主要採用米芾以中鋒為主、八面出鋒的運筆法，在圓轉中回鋒轉折，注意含蓄；同時又參入折鋒，以增勁健之勢。提按頓挫變化較大，時出顫動的筆畫，墨色由濃及淡到枯，層次豐富，呈現出奇肆的風骨。結體緊密，連筆較多，姿態欹側，追求奇險。章法疏密相間，上下錯落；同時又非字字相連，個個束倒西歪，整體佈局於大小參差中見平衡、和諧。由於他有很深的正統書法根底，故草書雖狂而不粗野，雖奇而不怪誕，非力有餘者，末易語此。」他的存世草書作品中，有甚多臨帖之作，存較多古意，如五十六歲的《臨謝莊昨還帖軸》；而一些自書詩或書古詩的作品，則更多自身特色，如五十七歲的《草書唐詩卷》，狂放、恣肆，又流暢、淋漓，氣勢雄闊磅礡，反映了他草書的典型面貌。

王鐸的楷書亦源於晉代鍾、王，如姜紹書《無聲詩史》所云：「正書出自鍾元常，雖模範鍾王，亦能自出胸臆。」所謂「自出胸臆」，即汲取了唐代顏真卿、柳公權之長，帶有「顏筋柳骨」的風範，如《楷書臨鍾四帖卷》。

王鐸也宗習隸、篆書體，如《白苧村桑者》云：「覺斯為袁石寓寫大楷一卷，法兼篆隸，筆筆可喜……若據此卷之險勁沈著，有錐沙、印泥之妙，文敏當遜一籌。」文中指出其楷書中有篆隸法。然純粹的篆、隸體作品所見甚少，作於五十三歲的《隸書三潭詩卷》是目前僅見的隸書墨跡之一，風格已是隸、楷結合，更多自由靈動之勢，與漢隸相去甚遠，而較接近於明隸。誠如王潛剛《清人書評》中所析，王鐸「隸書僅明人之書，未能入漢。」

王鐸的精湛書藝，在當時就享有很高聲譽，尤其得以與氣節凜然的明代遺民書法家傅山並稱「傅王」，可見造詣之深。他在當時頗有一批追隨者，其子王無咎，直承父風；魏象樞的行書，酷似王鐸；許友本是倪元璐的學生，然風格卻接近王鐸。到清康熙年間，隨著清王朝的鞏固和書壇風氣的轉變，產生於動蕩時代的王鐸、傅山一路書風，逐漸銷聲匿跡，但王鐸在書壇的歷史地位已永久地載入了史冊。

閱讀延伸

《中國美術全集》之《明代書法》，台北，錦繡出版社，1992年。

《中國美術全集》之《清代書法》，台北，錦繡出版社，1992年。

黃思源主編，《王鐸書法全集》（1～5冊），河南美術出版社，2001年11月。

王鐸和他的時代

年代	西元	生平與作品	歷史	藝術與文化
明神宗萬曆二十年	1592	王鐸生於河南孟津雙槐里，其父王本仁督教甚嚴，使王鐸打下良好的文史基礎。	神宗疏於政務，每不視朝。	錢謙益10歲。黃道周8歲。孫承澤生。王時敏生。
萬曆三十二年	1604	王鐸13歲，開始臨習王羲之《聖教序》，三年後有成，寫王字逼真肖似。		董其昌為徐道寅作《容安草堂圖》，繪《仿梅道人山水圖》。

年號	西元	王鐸事略	時事	藝文
萬曆三十五年	1607	王鐸入庠讀書。與孟津東二十里花園村馬從龍之女結婚。	荷蘭人占摩鹿加、蘇門答臘。	陳洪綬臨杭州府學《聖賢圖》。傅山生。
萬曆四十年	1612	王鐸赴鄉試，不中。生長子無黨。	東林黨聲勢日振。	周亮工生。王穉登卒。
明熹宗 天啟元年	1621	8月，王鐸中鄉試。冬，為應次年會試至京師，居國寺。	3月，後金取瀋陽、遼陽，明軍大敗。熊	梁清標2歲。戴本孝生。
天啟二年	1622	王鐸會試中進士，與倪元璐、黃道周同改庶吉士，三人交遊始於此年。	東北時局緊張。東林黨鄒元標等創辦首蓋書院，力圖改良政治，王鐸參與之。	鄭簠生。羅牧生。
天啟七年	1627	王鐸5月入福建任考試官。冬岳父馬從龍卒，返里，11月返京。	金攻朝鮮，復攻錦州，8月熹宗崩，崇禎即位。7月遭魏忠賢劾罷職，復攻錦州，袁崇煥攻敗之，	胡正言《十竹齋書畫譜》成書。潘之淙自序《書法離鈎》
明莊烈帝 崇禎八年	1635	春，王鐸在右庶子任上；初秋與溫體仁、吳宗達鬨，避禍請調南京翰林院。	李自成等行滎陽大會，年底擁兵居代州，至崞縣而回。	李日華卒。萬一龍卒。
崇禎十一年	1638	5月任禮部右侍郎。7月繼黃道周上書重申「邊不可撫」事，險遭廷杖。	張獻忠、李自成屢敗。清大舉入侵，至涿州，清帝親臨山海關，12月已入山東。	陳洪綬《九歌》刊成。髡殘出家。高鳳翰
崇禎十三年	1640	9月，王鐸任南京禮部尚書。10月困於義軍、幸脫。父卒，於懷州建「擁暉閣」草堂樓之。	李自成等年底至河南，勢復振。清軍略地甚多，6月敗吳三桂等，取錦州後引還。	耿昭忠生。
崇禎十七年	1644	王鐸寓居浚城，2月籌策南下，5月至蘇杭，南明福王朱由崧推王鐸為東閣大學士，6月入朝，8月加太子少保、戶部尚書，文淵閣大學士，中書舍人。上兩疏論時政。	正月朔，李自成於西安建國，號大順，3月攻入北京，崇禎帝自縊，明亡。4月吳三桂降清，引清兵入山海關，敗李自成，5月多爾袞入北京，10月，清帝即位。	蕭雲從繪《太平山水圖》刻成。胡正言編刻《十竹齋箋譜》。倪元璐自縊
清世祖 順治二年	1645	5月，清兵攻南京，王鐸與諸臣獻城降清。閏六月王鐸與清貝勒博洛至杭州。	6月李自成死於通山九宮山。清軍11月敗張獻忠部。清兵南下，4月屠揚州，5月弘光帝被俘，次年死。黃道周奉朱聿鍵監國於福州，12月，黃道周戰敗被俘。	西藏建布達拉宮。劉宗周、祁彪佳卒。高士奇、卞永譽、王概生。
順治三年	1646	王鐸受清朝官職，任吏部尚書管弘文院學士，充明史副總裁。自此王鐸即「頹然自放」。	8月，明隆武帝朱聿鍵被俘，後死福州。另朱聿鐭監國於廣州，12月，清兵敗之。	陳洪綬削髮號悔遲。黃道周卒。
順治五年	1648	元月，王鐸授禮部左侍郎，為太宗皇帝實錄副總裁。4月因段姬卒歸鄉，冬返京。	4月，李成棟據廣東反正。8月，鄭成功通表永曆帝。	朱耷削髮為僧。孔尚任生。文從簡卒。
順治八年	1651	王鐸晉少保。4月受命祭告華山。陝西三原，繼而入蜀觀峨媚。6月回孟津。	永曆帝在永曆十五年被吳三桂俘，鄭成功攻佔臺灣，偏安一隅。	石濤由匡盧返虞山。唐志契卒。董小宛卒。
清順治九年	1652	3月，王鐸授禮部尚書。病篤，3月18日卒於故里，贈太保，諡文安。	鄭成功攻佔臺灣，偏安一隅。	陳洪綬卒。